U0146181

格言警句

臧 磊 一书　华夏万卷 一编

楷书
KAI SHU

上海交通大学出版社
SHANGHAI JIAO TONG UNIVERSITY PRESS

图书在版编目(CIP)数据

格言警句: 楷书 / 华夏万卷编. 一上海:
上海交通大学出版社, 2019
ISBN 978-7-313-22062-2

Ⅰ. ①格… Ⅱ. ①华… Ⅲ. ①汉字… ②楷书… Ⅳ. ①J292.12

中国版本图书馆 CIP 数据核字(2019)第 223390 号

格言警句 (楷书)
GEYAN JINGJU (KAISHU)

编著 书　华夏万卷编

出版发行: 上海交通大学出版社
地址: 上海市番禺路951号
邮政编码: 200030
电话: 021-64071208
印制: 成都勤德印务有限公司
经销: 全国新华书店
开本: 889mm×1194mm 1/16
印张: 9.5
字数: 84千字
版次: 2019年11月第1版
印次: 2020年6月第2次印刷
书号: ISBN 978-7-313-22062-2/J
定价: 22.00元

版权所有　侵权必究
告读者电话: 028-85939832

目 录

君子不隐其短，不知则问，不能则学。
——[汉]董仲舒

人有知，乃求真；有为，乃求善；有感，乃求美……一切有求皆从此教者而起。
——黄炎培

教育的艺术是使学生喜欢你所教的东西。
——[明]王守仁

真知即所以为行，不行不足谓之知。
——[法国]卢梭

知道什么叫思考的人，不管他是成功或失败，都能学到很多东西。
——[美国]杜威

一个人想与他人分享知识时，他自己的知识会有个大的飞跃。
——陶行知

思想导师

知之为知之，不知为不知，
是知也。
　　　　　　　——[春秋]孔　子

问题不在于学到的是什
么样的知识，而在于所学的知
识要有用处。
　　　　　　　——[法国]卢　梭

放纵自己的欲望是最大
的祸害，谈论别人的隐私是最
大的罪恶，不知自己的过失是
最大的病痛。
　　　　　　　——[古希腊]亚里士多德

人生最大的幸福就是一
辈子有老师。
　　　　　　　——[德国]黑格尔

知足是天然的财富，奢侈
是人为的贫穷。
　　　　　　　——[古希腊]苏格拉底

一年之计，莫如树谷；十年之计，莫如树木；终身之计，莫如树人。

——[春秋]管　仲

为学正如撑上水船，一篙不可放缓。

——[宋]朱　熹

一个真正的教师指点他学生的不是已投入了千百年劳动的现成的大厦，而是促使他去做砌砖的工作，同他一起来建造大厦，教他建筑。

——【德国】迪斯多惠

教育者不是造神，不是造石像，不是造爱人。他们所要创造的是真善美的活人。

——陶行知

办学如治国，眼光要远，胸襟要大。

——陶行知

子曰：弟子入则孝，出则弟，
谨而信，泛爱众而亲仁，行有余
力，则以学文。

——[春秋]孔子

人可以控制行为，却不能
约束感情，因为感情是变化无
常的。

——[德国]尼采

不学无术，在任何时候，对
任何人都无所帮助，也不会带
来利益。

——[德国]马克思

道德教育要求按这样一
条规则行事：己所不欲，勿施于
人，也就是要实现完全平等和
兄弟友爱。

——[德国]恩格斯

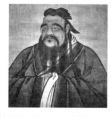
孔子(公元前551—公元前479年)，春秋末期思想家、政治家、教育家，儒家学派的创始人。因其父母曾为生子而祷于尼丘山，故名丘，字仲尼，鲁国陬邑(今山东曲阜东南)人，曾修《诗》《书》，定《礼》《乐》，序《周易》，作《春秋》。孔子的思想及学说对后世产生了极其深远的影响。

要知道青年的特性青年的特点如素丝染苍则苍,染黄则黄,在这种不定型的性质下,青年工作者的责任就特别重大。希望青年工作者特别了解青年的特点和前途十分负责地谨慎地进行青年教育,应该把青年的命运看作与国家的命运分不开的。

——徐特立

不运用社会的力量,便是无能的教育;不了解社会的需求,便是盲目的教育。

——陶行知

教育就是获得运用知识的艺术,这是一种很难传授的艺术。

——[英国]罗 素

合理安排时间,就等于节约时间。
——[英国]培　根

我们的生活样式,就像一幅油画,从近看,看不出所以然来,要欣赏它的美,就非站远一点不可。
——[德国]叔本华

我们手里的金钱是保持自由的一种工具,我们所追求的金钱则是使自己当奴隶的一种工具。
——[法国]卢　梭

君子不镜于水而镜于人。镜于水,见面之容;镜于人,则知吉与凶。
——[战国]墨　子

应该热心致力于照道德行事,而不要空谈道德。——[古希腊]德谟克利特

真正的教育者不仅传授真理，而且向自己的学生传授对待真理的态度，激发他们对于善良事物受到鼓舞和钦佩的情感，对于邪恶事物的不可容忍的态度。

——[苏联]苏霍姆林斯基

拿虚荣来鼓励人求学，将见他学成之日便是你的教育完全失败之日。

——陶行知

有许多种的教育与发展，而且其中每一种都具有自己的重要性，不过道德教育在它们当中应该首屈一指。

——[俄国]别林斯基

学习能达到你所希望的境界。

——[英国]戴维斯

一定的忧愁、痛苦或烦恼,
对每个人都是时时必需的。就
像一艘船如果没有压舱物,便
不会稳定,不能朝着目的地一
直前进。

——[德国]叔本华

生活中有一种东西是不
可缺的,那就是安排休息与玩
笑的时间。

——[古希腊]亚里士多德

不知道自己无知,那是双
倍的无知。

——[古希腊]柏拉图

善张网者引其纲。 ——[战国]韩 非

富贵不能淫,贫贱不能移,
威武不能屈。

——[战国]孟 子

孟子(约公元前372—公元前289年),名轲,战国时期思想家、政治家、教育家。孔子之后的儒学大师,后世将其与孔子并称为"孔孟",且称其为"亚圣"。孟子维护并发展了儒家思想,提出了"仁政"学说和"性善论"观点。

我们深信教育是国家万年的根本大计。
——陶行知

德育实为完全人格之本。若无德，则虽体魂、智力发达，适足助其为恶无益也。
——蔡元培

千教万教，教人求真。千学万学，学做真人。
——陶行知

教师的成功是创造出值得自己崇拜的人。
——陶行知

好奇心很重要，有了好奇心才能敢于提出问题。
——[美国]杜威

培养人就是培养人对前途的希望。
——[苏联]马卡连柯

敬教劝学建国之大本；兴贤育才为政之先务。
——[清]朱之瑜

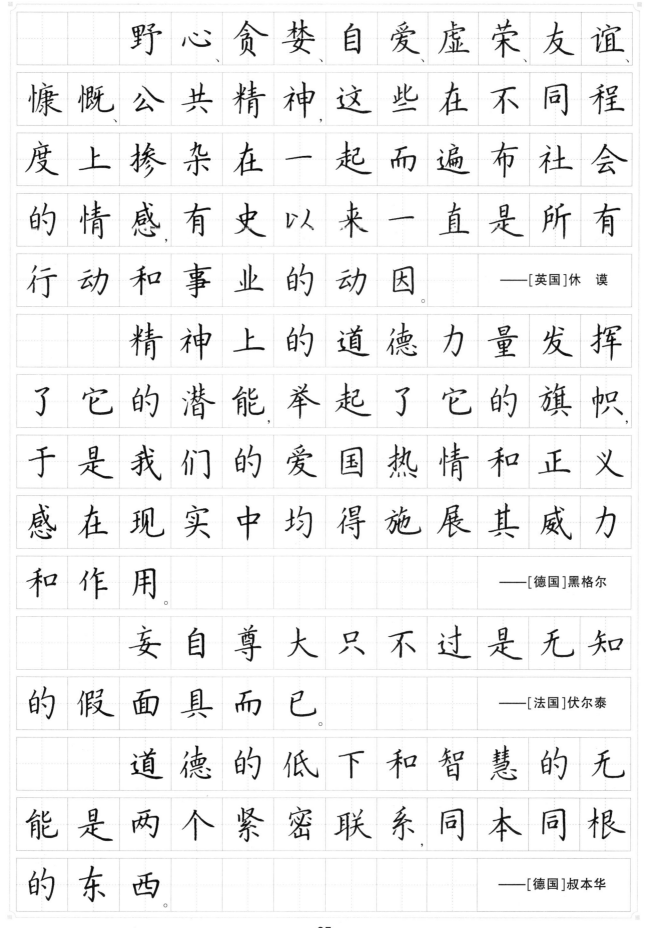

野心、贪婪、自爱、虚荣、友谊、慷慨、公共精神，这些在不同程度上掺杂在一起而遍布社会的情感，有史以来一直是所有行动和事业的动因。

——[英国]休　谟

精神上的道德力量发挥了它的潜能，举起了它的旗帜，于是我们的爱国热情和正义感在现实中均得施展其威力和作用。

——[德国]黑格尔

妄自尊大只不过是无知的假面具而已。

——[法国]伏尔泰

道德的低下和智慧的无能是两个紧密联系同本同根的东西。

——[德国]叔本华

自尊不是轻人，自信不是
自满，独立不是孤立。 ——徐特立

弟子不必不如师，师不必
贤于弟子。闻道有先后，术业有
专攻，如是而已。 ——[唐]韩愈

人非生而知之者，孰能无
惑？惑而不从师，其为惑也，终不
解矣。 ——[唐]韩愈

变法之本，在育人才，人才
之兴，在开学校。 ——梁启超

求学譬如登楼，不经初级，
而欲飞升绝顶，未有不中途受
挫跌者。 ——梁启超

自以为是，是思想生命的
一个病态。 ——徐特立

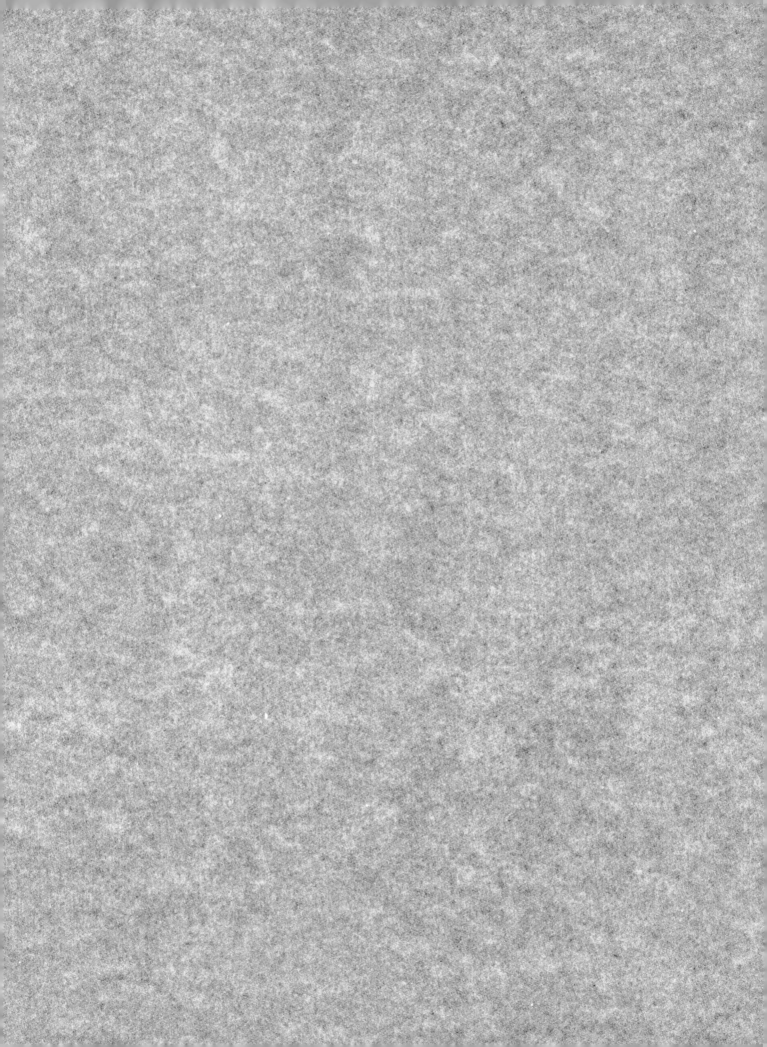

一切节省归根到底都归结为时间的节省。每个人应当合理地支配自己的时间，以使获得应当具备的各方面的知识或者满足对他的活动的各种要求。

——[德国]马克思

无限的"过去"都以"现在"为归宿，无限的"未来"都以"现在"为渊源。

——李大钊

心灵纯正的人生活充满甜蜜和喜悦。

——[俄国]托尔斯泰

为人母者，不患不慈，患于知爱而不知教也。

——[宋]司马光

马克思(1818—1883 年)，他是第一国际的组织者和领导者，同时也是全世界无产阶级和劳动人民的革命导师和精神领袖。他和恩格斯共同创立的马克思主义学说，被认为是指引全世界劳动人民为实现社会主义和共产主义理想而进行斗争的理论武器和行动指南。

教育名人

敢探未发明的新理，即是创造精神；敢入未开化的边疆，即是开辟精神。创造时，目光要深；开辟时，目光要远。

——陶行知

先生不应该专教书，他的责任是教人做人；学生不应该专读书，他的责任是学习人生之道。

——陶行知

在学校不能单靠教科书和教习，讲堂功课固然要紧，自动自习，随时注意自己发现求学的门径和学问的兴趣，更为要紧。

——蔡元培

39

有两类人将饮恨而死：一
类是空有钱财而未受用；一类
是空有知识而未实践。　——[波斯]萨　迪

　　真正的聪明人倒宁可给
人类的嫉妒心留下点余地，有
意让别人在无关紧要的事情
上占自己的上风。　　——[英国]培　根

　　种树者必培其根，种德者
必养其心。　　　　　——[明]王守仁

　　不知人长中之短，不知人
短中之长，则不可以用人，不可
以教人。　　　　　　——[清]魏　源

　　人与人之间的相互关系
中，对人生的幸福最重要的莫
过于真实、诚意和廉洁。——[美国]富兰克林

如果你要成功,你应朝新的道路前进,不要跟随被踩烂了的成功之路。

——[美国]洛克菲勒

大商人通常都有几分赌性。只要有五成以上的把握,他们就敢尝试,对风险的不确定部分,他们靠胆量取胜。

——[美国]摩 根

钱要用在关键的地方,要彻底杜绝各种浪费。

——[日本]丰田喜一郎

手头上有点钱的人认为爱是世界上最重要的东西,而穷人则明白世界上最重要的是金钱。

——[英国]布伦南

洛克菲勒(1839—1937年),美国实业家、超级资本家,美孚石油(标准石油)创办人。1858年他以800美元的积蓄加上借来的1000美元成立了克拉克-洛克菲勒公司,在战争期间赚取丰厚利润,并成为垄断资本寡头。晚年的他致力于慈善事业,被后人所称颂。

人应当把利己之心与利

人之心理智地分清，在为自己

谋利益时，不要损害他人，更不

能损害君王和国家。

——[英国]培 根

不要靠馈赠去获得朋友，

你须贡献你诚挚的爱，学会怎

样用正当的方法来赢得一个

人的心。

——[古希腊]苏格拉底

谦逊是藏于土中甜美的

根，所有崇高的美德由此发芽

滋长。

——[古希腊]苏格拉底

不论是谁，只要他铭记四

个字，并在实践中加以运用，便

可不沾罪恶的边，这四个字是

忍耐克制。

——[古罗马]爱比克泰德

据 我 观 察 大 部 分 人 都 是 在 别 人 荒 废 的 时 间 里 崭 露 头 角 的。

——[美国]福 特

省 钱 就 是 挣 钱。

——[美国]洛克菲勒

在 业 务 的 基 础 上 建 立 的 友 谊 胜 过 在 友 谊 的 基 础 上 建 立 的 业 务。

——[美国]洛克菲勒

你 所 承 担 的 责 任 越 重，你 的 工 作 就 越 难 做。

——[美国]福 特

想 要 干 大 事 就 必 须 懂 得 跟 别 人 分 享，而 不 是 一 味 地 往 自 己 怀 里 捞。

——胡雪岩

人 类 的 历 史 表 明 人 的 欲 望 是 随 着 他 的 财 富 和 知 识 的 增 长 而 扩 大 的。

——[英国]马歇尔

舒适的享受一旦成为习惯便使人几乎完全感觉不到乐趣。

——[法国]卢 梭

通世故的人总是戴着假面具的，他们几乎没有以他们本来的面目出现过，甚至弄得自己也不认识自己了。

——[法国]卢 梭

人靠谨慎能从损失中避免灾难，靠宽容能从斗争和争吵中得到保护。

——[德国]叔本华

知足者富。

——[春秋]老 子

最幸福的人和达到了最理想目的的人，是那些养成了一个普通公民应具备的善良品质的人。

——[古希腊]柏拉图

如果你想永远做个雇员，那么下班的汽笛吹响时，你就可以暂时忘掉手中的工作；如果你想继续上进，去开创一番事业，那么汽笛仅仅是你开始思考的信号。

——[美国]福特

要成大事，先要学会做人；而会做人即是善于在交往中积累人缘。

——胡雪岩

包含着某些真理因素的谬误是最危险的。

——[英国]亚当·斯密

崇拜财富是最丑陋的行为。

——[美国]安德鲁·卡耐基

安德鲁·卡耐基(1835-1919年)，美国实业家，卡耐基钢铁公司的创始人，被世人誉为"钢铁大王"。19世纪末20世纪初，卡耐基钢铁公司已成为世界上最大的钢铁企业。2009年7月，《福布斯》公布"美国史上15大富豪"排行榜，安德鲁·卡耐基以2812亿美元位列第二。

文学泰斗

路漫漫其修远兮吾将上
下而求索。
——[战国]屈　原

乐与忧伴随人生。乐天下
之乐,忧天下之忧,乐得高尚,忧
得深沉。
——[法国]罗曼·罗兰

所谓内心的快乐,是一个
人过着健全的、正常的、和谐的
生活所感到的快乐。
——[法国]罗曼·罗兰

知识永远是新鲜的,即使
是对老人。
——[古希腊]埃斯库罗斯

光有知识是不够的,还应
当运用;光有愿望是不够的,还
应当行动。
——[德国]歌　德

商业奇才

有效的管理者能使人发挥其长处……要取得成果必须用人之所长。
——[美国]德鲁克

节俭所积蓄之物均由勤劳而得但若只有勤劳无节俭、有所得而无所贮，资本决不能加大。
——[英国]亚当·斯密

最直接地引起我们要对别人有所报答的心是感激，而最直接引起我们要对人有所责罚的心是愤恨。
——[英国]亚当·斯密

生活在希望中的人，没有音乐照样跳舞。
——[美国]华特·迪士尼

种牡丹者得花,种蒺藜者得刺。

——鲁　迅

善用兵者,不以短击长,而以长击短。

——[汉]司马迁

成功好比一架梯子"机会"是梯子两侧的长柱"能力"是插在两个长柱之间的横木只有长柱没有横木,梯子没有任何用处。

——[英国]狄更斯

使生如夏花之绚烂死如秋叶之静美。

——[印度]泰戈尔

安得广厦千万间,大庇天下寒士俱欢颜。

——[唐]杜　甫

　　鲁迅(1881—1936年),原名周树人,少年读书时名周樟寿,浙江绍兴人。中国现代文学家、思想家和革命家,代表作有小说集《呐喊》《彷徨》,散文集《朝花夕拾》。鲁迅以笔为武器,战斗了一生,被誉为"民族魂"。

死亡和老人的距离并不比和婴儿的距离更近,生命也是如此。

——[黎巴嫩]纪伯伦

生活就是这样严峻,如果你不去战胜困难,困难就会吞没你。

——徐悲鸿

聪明人决不会等待机会,而是攫取机会,运用机会,征服机会,以机会为仆役。

——[德国]肖邦

精神畅快,心气和平,饮食有节,寒暖当心,起居以时,劳逸均匀。

——梅兰芳

我相信每个人都有可能走向成功之路,但必须有坚强的毅力去开创。

——徐悲鸿

业精于勤荒于嬉行成于
思毁于随。
——[唐]韩　愈

一个才华横溢的人如果
身边没有诚挚的朋友那准是
因为他为人冷酷。
——[法国]巴尔扎克

世间的任何事物追求时
候的兴致总要比享用时候的
兴致浓烈。
——[英国]莎士比亚

急躁没有用后悔更没有
用，急躁增加罪过后悔给你新
罪过。
——[德国]歌　德

幸福就像夕阳一人人都
可以看得见但多数人的眼睛
却望向别的地方因而错过了
机会。
——[美国]马克·吐温

你如果要做一个艺术家，
你要牢记，必须开拓你的胸襟，
务使心如明镜能够照见一切
事物、一切色彩！
——[意大利]达·芬奇

生活这样美好活它一辈
子吧！
——[德国]贝多芬

对好人行善会使他变得
更好；对恶人行善他就会变得
更恶。
——[意大利]米开朗琪罗

我愿证明，凡是行为善良
与高尚的人，定能因之而担当
患难。
——[德国]贝多芬

趁年轻少壮去探求知识
吧，它将弥补由于年老而带来
的亏损。
——[意大利]达·芬奇

无瑕的名誉是世间最纯粹的珍宝。失去了名誉，人类不过是一些镀金的粪土、染色的泥块。

——[英国]莎士比亚

天才最伟大的贡献即是把一件寻常的事用生花妙笔写下来。

——[德国]歌 德

人一辈子都在高潮、低潮中浮沉，唯有庸碌的人，生活才如死水一般。

——傅雷

状难写之景如在目前，含不尽之意见于言外。

——[宋]欧阳修

文简而意深。

——[宋]欧阳修

莎士比亚(1564—1616年)，生于英格兰斯特拉特福镇，英国著名剧作家、诗人，主要作品有《罗密欧与朱丽叶》《哈姆雷特》等。他的戏剧创作分三个时期：第一时期以写作历史剧、喜剧为主；第二时期以悲剧为主；第三时期倾向于以妥协和幻想为主题的悲喜剧或传奇剧。

艺术的价值就在于借助于外在物质形式显示一种内在的生气、感情、灵魂、风格和精神，这就是我们所说的艺术作品的意蕴。

——[德国]黑格尔

画画用的是脑筋，而不是双手。

——[意大利]米开朗琪罗

爱之花开放的地方，生命便能欣欣向荣。

——[荷兰]梵·高

会爱的人才会生活，会生活的人才会工作。

——[荷兰]梵·高

水若停滞即失其纯洁，心不活动精气立消。

——[意大利]达·芬奇

人的美德的荣誉比财富的荣誉不知大多少倍。

——[意大利]达·芬奇

一个心灵脆弱的人做不了政治家把良心看得太重，往往使人优柔寡断。 ——[法国]雨果

道德常常能填补智慧的缺陷，而智慧却永远填补不了道德的缺陷。 ——[意大利]但丁

不幸的遭遇可以增长人的见解，改善人的心地，锻炼人的体质，使一个青年能够担当起生活的责任，同时能够知道怎样享受人生，这是在富裕的环境中所受的教育所万万不能达到的。 ——[英国]斯摩莱特

爱情在本质上既是最慷慨的又是最自私的。 ——[德国]席勒

舞蹈通过人体动作的表情来让人认识人体心灵的美和圣洁。

——[美国]邓 肯

古人言"江山如画"正是江山不如画画有人工之剪裁，可以尽善尽美。

——黄宾虹

把美德、善行传给你的孩子，而不是留下财富，只有这样才能给他们带来幸福。

——[德国]贝多芬

艺术比人生更高尚。埋头于艺术而避开其他一切是远离不幸的唯一道路。

——[法国]福楼拜

我相信每个人都有可能走向成功之路，但必须有坚强的毅力去开创。

——徐悲鸿

重要的不是知识的数量，
而是知识的质量。有些人知道
的很多很多，但却不知道最有
用的东西。

——[俄国]托尔斯泰

全世界是一个舞台，世人
无分男女，只不过是演员，上场、
下场各有其时。

——[英国]莎士比亚

腹有诗书气自华。

——[宋]苏 轼

如果你对一切错误关上
了门，那么真理也将把你关在
门外。

——[印度]泰戈尔

谁承认了自己的罪过，谁
就得到了宽恕。

——[德国]格林兄弟

列夫·托尔斯泰（1828—1910年），俄国作家，出身于贵族家庭，1840年入喀山大学，受到卢梭、孟德斯鸠等启蒙思想家影响。1854至1855年参加克里米亚战争，军旅生活为他在《战争与和平》中逼真地描绘战争场面打下基础。托尔斯泰晚年力求过简朴的平民生活，1910年11月20日病逝于一个小站，享年82岁。其著作有《安娜·卡列尼娜》《战争与和平》《魔鬼》《复活》等。

艺术大师

人拥有的东西没有比光阴更贵重更有价值的了，所以千万不要把你今天所做的事拖延到明天去做。

——[德国]贝多芬

常将有日思无日，莫待无时思有时。

——[明]冯梦龙

苦难是人生的老师。通过苦难，走向欢乐。

——[德国]贝多芬

看书画有三等：至真至妙者为上等，妙而不真为中等，真而不妙为下等。

——[清]钱　泳

艺术的成功在于没有人工雕琢的痕迹。

——[古罗马]奥维德

伟大的抱负造就伟大的人人已经几千次地证明了你要成为怎样的人,也就能成为怎样的人。

——[苏联]高尔基

装傻装得好也是要靠才情的:他必须窥伺被他所取笑的人们的心情,了解他们的身份,还得看准了时机,然后像窥伺着眼前每一只鸟雀的野鹰一样,每个机会都不放松。这是一种和聪明人的艺术一样艰难的工作。

——[英国]莎士比亚

我怀着比我自己的生命更大的尊敬、神圣和严肃,去爱国家的利益。

——[英国]莎士比亚

16

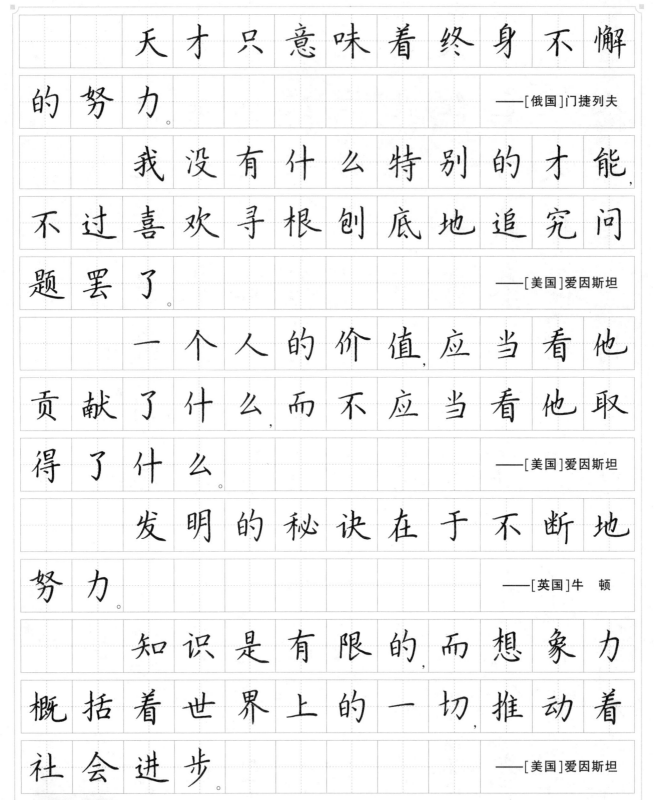

天才只意味着终身不懈的努力。

——[俄国]门捷列夫

我没有什么特别的才能，不过喜欢寻根刨底地追究问题罢了。

——[美国]爱因斯坦

一个人的价值，应当看他贡献了什么，而不应当看他取得了什么。

——[美国]爱因斯坦

发明的秘诀在于不断地努力。

——[英国]牛　顿

知识是有限的，而想象力概括着世界上的一切，推动着社会进步。

——[美国]爱因斯坦

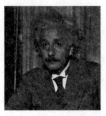

爱因斯坦(1879—1955年)，举世闻名的犹太裔物理学家，现代物理学的开创者和奠基人。先后创立了狭义相对论和广义相对论。因提出光子假设，成功解释了光电效应，获得1921年诺贝尔物理学奖。1999年12月26日，爱因斯坦被美国《时代周刊》评选为"世纪伟人"。

人生所缺者不是才干,而是志向;换言之,不是成功的能力,而是勤劳的意志。

——[法国]布尔热

孩子是要别人教的,毛病是要别人医的,即使自己是教员或医生。

——鲁迅

少年得志,这正是人生的不幸。从内部来说,它会使他恃才自傲并阻碍他的成才;从外部来说,不论干什么事都会引起众人的妒忌。

——[日本]佐藤春夫

错误经不起失败,但是真理却不怕失败。

——[印度]泰戈尔

泰戈尔(1861—1941年),印度诗人、哲学家和印度民族主义者。1913年获得诺贝尔文学奖,是第一位获得诺贝尔文学奖的亚洲人。他的散文的内容主要是社会、政治和教育,他的诗歌除了其中的宗教内容外,最主要的是描写自然和生命。其主要作品有《吉檀迦利》《新月集》《飞鸟集》《还债》《弃绝》《摩诃摩耶》《沉船》《戈拉》等。

拼命去争取成功，但不要
期望一定会成功。 ——[英国]法拉第

我不能说我不珍视这些
荣誉，并且承认它很有价值。不
过我却从来不曾为追求这些
荣誉而工作。 ——[英国]法拉第

决不要把你们的学习看
成是任务，而是一个令人羡慕
的机会。 ——[美国]爱因斯坦

只有为了别人而活着，生
命才有价值。 ——[美国]爱因斯坦

发展独立思考和独立判
断的一般能力，应当始终放在
首位，而不应当把获得专业知
识放在首位。 ——[美国]爱因斯坦

朋友是宝贵的，但敌人也可能是有用的，朋友会告诉我，我可以做什么敌人将教育我，我应当怎样做

——[德国]席 勒

对一个人的不公就是对所有的人的威胁

——[法国]孟德斯鸠

时间就是性命，无端的空耗别人的时间，其实是无异于谋财害命的

——鲁 迅

书籍并不是没有生命的东西，它包藏着一种生命的潜力，与作者同样地活跃不仅如此，它还像一个宝瓶，把作者生机勃勃的智慧中最纯净的精华保存起来

——[英国]弥尔顿

人生应为生存而食,不应
为食而生存。

——[美国]富兰克林

二十岁时起支配作用的
是意志,三十岁时是机智,四十
岁时是判断。

——[美国]富兰克林

通向人类真正的伟大境
界的道路只有一条——苦难的
道路。

——[美国]爱因斯坦

只有把抱怨环境的心情
化为上进的力量,才是成功的
保证。

——[法国]居里夫人

知足是人生在世最大的
幸福。

——[美国]爱迪生

富兰克林(1706—1790年),18世纪美国的实业家、科学家、思想家和外交家,也是一位杰出的社会活动家。他曾经进行多项关于电的实验,并且发明了避雷针,最早提出电荷守恒定律。富兰克林还特别重视教育,他兴办图书馆,组织和创立多个协会,都是为了提高各阶层人的文化素质。

谁若游戏人生,他就一事无成;谁不能主宰自己,便永远是一个奴隶。

——[德国]歌 德

富有真理的书是万能的钥匙,什么幸福的门用它都可以打开。

——[苏联]高尔基

作品越好,留给读者思考的余地越大。

——[美国]杰克逊

正如水果不仅需要阳光,也需要凉爽的夜晚和寒冷的雨水才能成熟,人的性格的陶冶不仅需要欢乐也需要考验和困难。

——[英国]布莱克

歌德 (1749—1832年),18世纪中叶到19世纪初德国和欧洲最重要的作家之一。他一生跨两个世纪,主要作品有中篇小说《少年维特的烦恼》、未完成的诗剧《普罗米修斯》和诗剧《浮士德》。每年逢他的生日,各国文艺界都会举行纪念活动。

世间最美好的东西，莫过于有几个头脑和心地都很正直的严正的朋友。

——[美国]爱因斯坦

科学没有国界科学家却有祖国。

——[苏联]巴甫洛夫

科学就是整理事实，以便从中得出一些普遍的规律和结论。

——[英国]达尔文

科学是依赖于方法的进步程度为推动而前进的，这句话并不假。

——[苏联]巴甫洛夫

妨碍年轻人用诧异的心情去观看世界的那种学校教育，完全不是通向自学的阳光大道。

——[美国]爱因斯坦

军事领袖

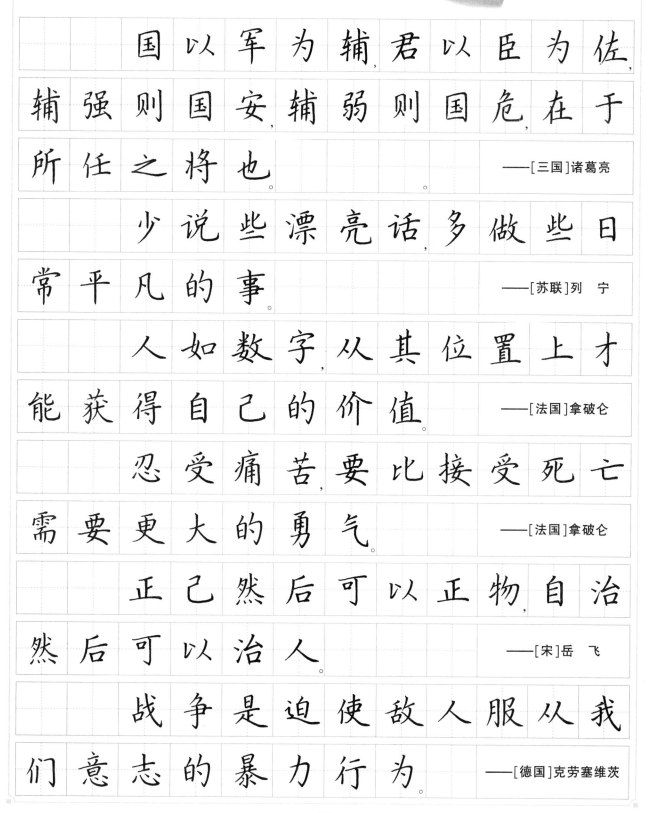

国以军为辅，君以臣为佐，辅强则国安，辅弱则国危，在于所任之将也。

——[三国]诸葛亮

少说些漂亮话，多做些日常平凡的事。

——[苏联]列　宁

人如数字，从其位置上才能获得自己的价值。

——[法国]拿破仑

忍受痛苦要比接受死亡需要更大的勇气。

——[法国]拿破仑

正己然后可以正物，自治然后可以治人。

——[宋]岳　飞

战争是迫使敌人服从我们意志的暴力行为。

——[德国]克劳塞维茨

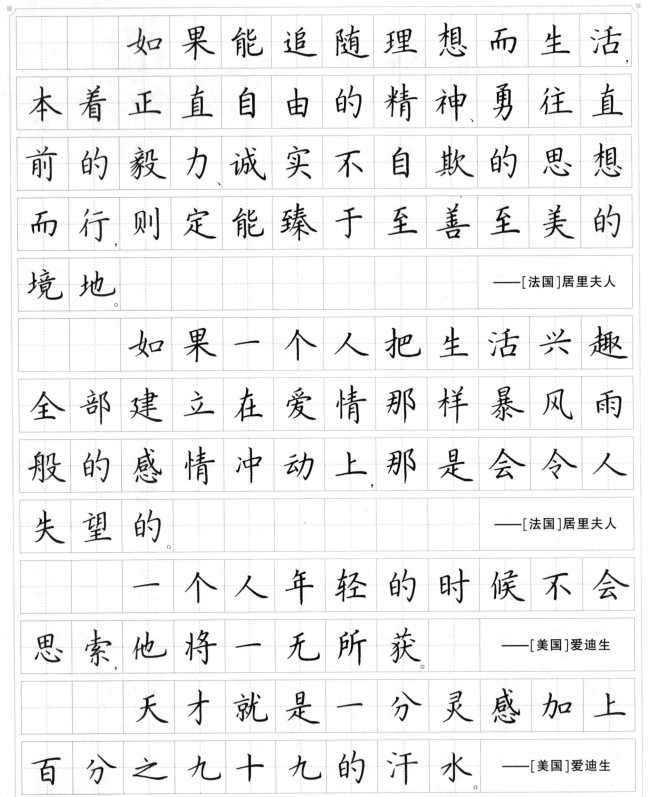

如果能追随理想而生活，本着正直自由的精神、勇往直前的毅力、诚实不自欺的思想而行，则定能臻于至善至美的境地。

——[法国]居里夫人

如果一个人把生活兴趣全部建立在爱情那样暴风雨般的感情冲动上，那是会令人失望的。

——[法国]居里夫人

一个人年轻的时候不会思索，他将一无所获。

——[美国]爱迪生

天才就是一分灵感加上百分之九十九的汗水。

——[美国]爱迪生

居里夫人(1867—1934年)，法国著名女科学家、物理学家、化学家，原籍波兰。研究放射性现象，发现镭和钋两种放射性元素，一生两度获诺贝尔奖。作为成功女性的先驱，居里夫人有一般科学家所没有的社会影响，她的事迹激励了很多人。

为了得到真正的快乐，避免烦恼和脑力的过度紧张，我们都应该有一些嗜好。

——[英国]丘吉尔

整个战争的艺术，就是先做合理周密的防御，然后再进行快速、大胆的进攻。

——[法国]拿破仑

人生最宝贵的是生命，人生最需要的是学习，人生最愉快的是工作，人生最重要的是友谊。

——[苏联]斯大林

一个战略棋盘，如同一支军队的整个阵地一样，只有一个中心和两个极端。

——[瑞士]若米尼

丘吉尔(1874—1965年)，英国政治家、演说家、作家以及记者，1953年诺贝尔文学奖得主，曾两度任英国首相，带领英国获得第二次世界大战的胜利，是20世纪最重要的政治领袖之一。

科学伟人

如果说我比别人看得更远些，那是因为我站在了巨人的肩上。

——[英国]牛　顿

书籍是天才留给人类的、世代相传的珍贵遗产。一本好书就是作者馈赠给人类的一份珍贵礼物。

——[美国]爱迪生

一个人失败的最大原因，就是对于自己的能力永远不敢充分信任，甚至认为自己必将失败无疑。

——[美国]富兰克林

如果人的愿望仅实现一半，他的烦恼便会加倍。

——[美国]富兰克林

真正的友谊是一株缓慢生长的植物。

——[美国]华盛顿

我所能奉献的，只有热血、辛劳、汗水与眼泪。

——[英国]丘吉尔

只有一条路可以通往快乐，那就是停止担心超乎我们意志力之外的事。

——[法国]戴高乐

没有必胜的决心，战争必败无疑。

——[美国]麦克阿瑟

我们只能用准备战争来确保和平，这是一个不幸的事实。

——[美国]肯尼迪

在读书上，数量不列于首位，重要的是书的品质与所引起思索的程度。

——[美国]罗斯福

对于进攻来说，好的部署
应当具有机动性、坚韧性和攻
击性；而对于防御来说，首先是
坚韧性，同时要有最大可能的
火力。

——[瑞士]若米尼

夫计谋欲密，攻敌欲疾，获
若鹰击，战如河决，则兵未劳而
敌自散，此用兵之势也。

——[三国]诸葛亮

兵贵神速。

——[晋]《三国志》

在人生短暂的时间里，人
应该最大限度地去做他有可
能、有能力做的事。

——[美国]罗斯福

后人发，先人至。

——[春秋]孙　武

即使在英雄的心目中，谨
慎也是个优点。

——[英国]丘吉尔